深夜的恐嚇

U0037419

米歇爾‧格里索利亞
Michel Grisolia

1948年出生於法國的尼斯省。做過好幾種
職業：記者、電影及電視劇本作者、作詞家、
作家，熱愛文學及電影。

魯平‧佩爾熱羅
Ruben Pellejero

1952年出生於西班牙巴塞隆納。
1970年起，專職繪畫，爲許多書籍繪製插
圖。

深夜的恐嚇

文庫出版

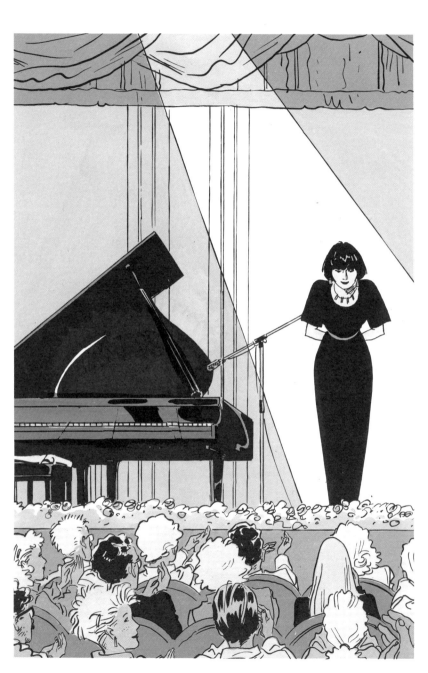

1

妳逃不出我的手掌心

在唱完最後一首歌後，掌聲四起，她離開黑色的鋼琴，向後台走去。雖然專程來慶祝她重返舞台的觀眾還在不停地喝采，但她仍然沒有出來謝幕。

「千萬別把觀眾寵壞了！」有人在她剛出道時就這樣告訴過她，從此以後，她便把這句話奉爲金科玉律。

屈指算來，她在鋼琴伴奏下演唱優美的情歌、輾轉在英國和歐陸最好的音樂廳獻藝、賣出成千上萬張唱片，將近有十五年的時間了，十五年來，她

從來都沒有違背過這句話。

　　她並不是人們所謂的偶像，而是一位實力派歌手。世界各地都有她的崇拜者，巴黎和比利時也各有一個發燒友俱樂部，一家大出版社甚至把她寫的歌詞整理出版成為詩集，在市面上掀起了一陣搶購的熱潮。

　　正如報章雜誌所載，她在事業上獲得成功，但至今仍孑然一身，沒有丈夫、沒有孩子，只有少數幾個朋友為伴，這是她的選擇。

　　從幼年起她就獨自闖蕩歌壇，由於心高氣傲，

她拒絕任何人的幫助,所以,她的演唱道路也就更加艱險了。酒吧、飯店和夜總會,這一切她都經歷過,也忍受過,最後,終於苦盡甘來,獲得成功。

十五年前,在巴黎的一個大廳裡,幾乎天天響起鼓掌聲:

「塔馬拉!……塔馬拉!……安可!安可!」

這一天晚上,他們如約來到尼斯劇院,塔馬拉有好幾個月沒有登台演唱了,現在的她正全心投入歌曲的創作中。

她決定來尼斯演唱,並非一時心血來潮,而是因為尼斯是她的出生地,她是在離海濱很近的一條街上出生、成長的。

在這裡有多少觀眾正瘋狂地喊叫著她的名字?八百人、九百人,或更多?實在算不清楚。待會兒,她還得去劇院休息室為她的自傳簽名、與歌迷握手、用微笑向觀眾的熱情致謝。

當她將組曲唱完時,第一次感到異常的焦慮。因為,這天晚上大廳裡的觀眾當中,有一個人不是來聽她演唱,而是來刺殺她的。

「塔馬拉，妳逃不出我的手掌心！」

她頗為熟悉這封恐嚇信，若不是塔馬拉的兩個歌星朋友娜娜和桑德也曾收到過同樣的恐嚇信，她會以為寄信人是在惡作劇。

然而在兩年前，娜娜就是在她住所的停車場裡被暗殺；去年，桑德在海濱的私人別墅裡也被人勒死。

連續兩位歌星慘遭殺害，輿論為之譁然，警方卻遲遲無法破案。

現在，塔馬拉為她的自傳簽名，心不在焉地回答歌迷的問題，腦海中不時想起這封信，但當她在演唱組曲時，卻幾乎把信忘得一乾二淨。塔馬拉並沒有把那封信給任何人看，既然警察沒有把她兩個同行的死因弄清楚，那又何必去驚動他們呢？

過了一會兒，塔馬拉回到化妝室，她委婉地打發她的祕書離開，並感謝劇院經理對她的款待。於是其他人也不再堅持要請她吃宵夜，更不堅持要送她離開。而且，圈內的人都知道塔馬拉從來不住旅

館;她自己駕駛一輛旅行車到各地演出,平常就在車裡睡覺,只有歌迷俱樂部送她的一隻紅棕色、漂亮、可愛的貓和她作伴。

她在卸妝時,忍不住透過化妝台的鏡子注視身後的牆。牆上有一片寬寬的軟木,她把法國各地拍來的電報都釘在那兒。當一個藝術家步入高峯時,人們都習慣拍電報向藝術家賀喜。

她就是在這些電報中,發現了這封恐嚇信:

「塔馬拉,妳逃不出我的手掌心!」

她知道寄這封可怕恐嚇信的人,必然曾經聽過她的演唱,這個人如果知道她一如往常的漫不經心,一定會大失所望。塔馬拉無論在生活中,或是舞台上,都具有非凡的自制力。

她從手提包裡取出電報,又看了一遍,嘴上浮現出一絲不易覺察的微笑,然後她點燃打火機,把那份預告死亡的電報燒掉;不一會兒,藍色的紙片就在水晶菸灰缸裡化為灰燼。

「不管你是什麼人,你不僅奈何不了我,而且一定難逃法網。」

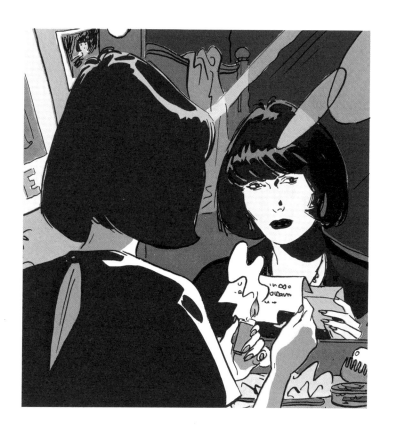

她很有信心的說。

為了避免碰到那些希望看她離開劇院，護送她到最後一刻的歌迷，她改從通往地下停車場的側門出去。走到旅行車旁時，貓有些煩躁不安，於是她

緊緊地擁抱牠，安撫了牠一下。

　　過了一會兒，這個記者們稱之為「夜皇后」的女人，開著車朝著尼斯港口而去。她現在的裝扮，已經變成了一位普普通通的婦女，一位喜歡孤獨的婦女。明天，她要在坎城演唱；後天，她將抵達馬賽會見歌迷。

　　但在這些演唱會之前，她必須先去拜訪一個人。

　　「克里斯多夫14呼叫馬熱朗239，聽見了嗎？」

　　「馬熱朗239回答，聽得很清楚。」

　　「有情況嗎？」

　　另一輛車沉默了一會兒，接著說：

　　「嗯……是的，長官。」

　　在第一輛車裡，探長馬可點燃今天晚上他抽的第十八支雪茄，而身邊開車的警察則使勁地抽著煙斗。

「說話啊！蠢貨！」

「她剛過了港口，就溜掉了！」

「什麼？」

「她溜掉了……」

馬可咽下一句罵人的話，是誰把這樣的飯桶派來做他的助手？

自從兩年前，娜娜、桑德連續遇害以來，法國所有知名的歌星，在她們的住處，或是在她們舉行的演唱會、晚會現場，全都有警探暗中保護。這不是一件討喜的工作，很多歌星討厭他們，覺得警察跟在後面很累贅。

當塔馬拉到尼斯開演唱會的消息發佈後，巴黎立刻把情況通知尼斯，尼斯警察局隨即派出兩輛警車，每輛警車上有兩名警察保護她。

而塔馬拉沒有和他們打招呼就溜之大吉了！

「發生什麼事了？」

馬可探長對著對講機咆哮。

「她把旅行車停在港口的空地上。過了一會兒，她熄了車燈，我以為她睡覺了……」

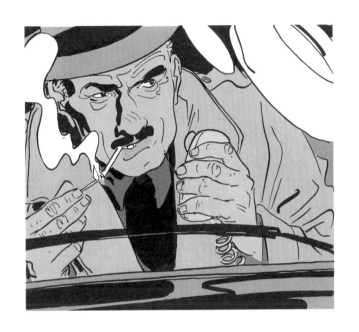

在第一輛警車裡，馬可的目光直視著前方。警車停在馬塞廣場和凡爾登大道的一個角落裡，在冬天的夜裡，這兒幾乎沒有車輛經過。

「然後呢？」

他不滿意地追問。

「她從旅行車左邊的門下了車，但從我的位置看不見那個門……」

「派來的都是一些乳臭未乾的新手！」馬可自言自語。

「後來我看不對勁，走上前去，發現她沿著洛藍大道走了幾分鐘……」

這是一條延伸到海邊的林蔭大道，大道的中央有一棵百年古松，再過去是法院、修女們辦的養老院及一些別墅。

「你跟蹤她了嗎？」

「我用望遠鏡跟蹤，長官，用望遠鏡！」

「然後呢？」

「她走上那條林蔭大道……，我想，她可能有些大意……。」在尼斯，這條大道的名聲並不好，歹徒、強盜出沒其間，常常在月黑風高時，殺人劫財，無所不爲。

「當我趕到時，她已經不見了。我等了將近一個小時，仍不見塔馬拉的影子！」

「她究竟到哪兒去了呢？」

馬可想。大道邊緣，足足有三十多幢的別墅和房屋。

　　她到底進了那一幢別墅呢？是去拜訪某一個人嗎？不知道。林蔭大道並不是死胡同，如果她發現有人跟蹤，很可能會向路的另一頭跑去，然後躲在像迷宮一樣的街道裡，那些街道條條都是沿著峭壁開築的，從那兒可以回到尼斯或其他地方。

　　「我真是敗給妳了！」馬可探長罵道。

　　他確實有權利生氣、著急，如果這天夜裡，塔馬拉有個閃失，上級追究下來，一定是他的責任，沒辦法，誰叫他是長官呢！

恐怖的魔爪

「總有一天，我要讓他們看看……」

多少年來，弗雷德腦子裡常常在想這句話；有時候，下午放學回來，獨自關在房間裡時，他也會喃喃說著這句話！也許，在教室的座椅上、打下課鈴以前，他已經在想這句話了。

「總有一天，我要讓他們看看……」

而當他的父親在家時，也總是不敲門就闖進房間說：

「噢，弗雷德，你怎麼老是在看漫畫書？」

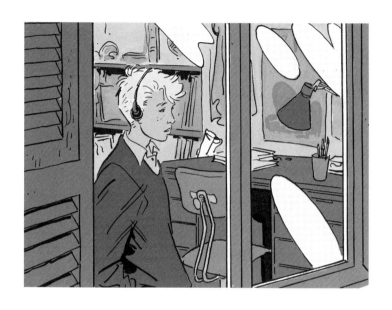

　　弗雷德並不回答，只是打開隨身聽的耳機，繼續看他的書。

　　被他父親稱為漫畫書的，實際上是介紹電影、戲劇、歌劇的刊物。弗雷德從這些書中撕下其中精彩的幾頁，釘在房間的牆上，剛開始時母親有些不高興，但現在她也懶得說了。

　　至於隨身聽，是弗雷德逃避現實的工具，他一

戴上它，就聽不見父母親吵架了。通常他們吵架多半是因他而起，他們會互相埋怨，把兒子成績不好的責任推給對方。實際上，他的成績並不差，屬於中等，是那種「有潛力」的學生，他也滿足於這種狀況，他並不羨慕那些在各方面都屬於「頂尖」的好學生。

「有一天，我要讓他們看看……」

他這種想法是衝著父母親來的嗎？並不完全是。他一向用自己的方式愛他們，只是表達得並不自然。而他的父母無論在平時，或是假日，總是讓他一個人待在家裡。

他們與他相處的時間太少了，因為他們常常外出，並不是因為他們喜歡外出，而是因為工作需要。父親是一位國際金融顧問，在倫敦、巴黎、尼斯各有一個辦事處，而且很快就要在紐約開設第四個辦事處；母親則管理好幾家旅行社。

其實，弗雷德對他們並沒有什麼好埋怨的，他什麼都不缺，唯一缺少的僅是溫情及關懷而已。

放學後，他經常在家裡朝著碼頭教堂方向的窗

戶看出去，觀察這個逐漸靜默下來的城市，在觀光
淡季時，尼斯很早就沈睡了。這個星期五，父親在
英國，母親則因爲出席旅行社代表大會，深夜才會
回到家。晚上十一點多了，他什麼也沒吃，也睡不
著。

他把收音機音量開得很小，腦子裡仍響著那句
話：「總有一天，我要讓他們看看……」弗雷德的
晚餐有冷凍魚、西紅柿、奶油巧克力。

弗雷德究竟要讓大家看什麼，他自己也說不清
楚，不過他了解自己要怎麼做，至於什麼時候能實
現，到現在他還不知道。

然而，就在這個晚上，發生了他永遠無法忘記
的一件事。他知道自己不能再這樣呆呆的站在窗戶
前面，或者窩在自己的小天地裡無所事事。

他走到飯廳，「尼斯晨報」放在真皮座椅上，
他父親經常坐在那兒，有時他會過去挨著父親，坐
在旁邊的靠椅上，如果父親不趕他走，父子倆就會
談談話。在其他家庭，這一定是很普通的事，但是

在他家……。

　　他打開報紙，翻到娛樂版。平常母親只允許他在星期六或星期天下午去看電影，他看到報紙上印著一個電影片名：

　　「恐怖的魔爪」。

　　弗雷德很想去看「恐怖的魔爪」這部影片。

　　看過這部電影的朋友都說，這是近來最好看的恐怖片。而且，這部影片才剛在影展中獲得大獎。弗雷德查看電影場次的時間，午夜十二點，馬吉克電影院有一場，但十八歲以下少年禁止入場！

　　這一點兒小困難，他可以輕鬆地應付。

　　弗雷德穿上皮大衣，在廚房喝了一大口優酪乳，換上運動鞋。

　　不一會兒，他就上街了。

　　由於他走得很匆忙，忘記關收音機，所以他並沒有聽見廣播裡播放的快訊……

　　「最新報導，一場大火吞噬了尼斯角路的一間房屋，是過失還是蓄意犯罪？起火的原因尚無法確

定，初步估計沒有人罹難。有關單位已派專員赴現
場調查……。」

　　毛毛細雨淋濕了柏油馬路，空氣中有些涼意，
使弗雷德覺得很舒適，彷彿排除了他和這個世界間
的那層隔膜一般。

　　港口教堂的大鐘指著十一點四十分，還來得及
趕上最後那場電影。他已經有很長一段時間，不曾
在深夜到外面遊蕩。

　　他走到拱廊下，有三個年輕的流浪漢在廣場中
央的噴泉邊瓜分一個大罐頭，他向他們打了個招
呼，平常上下課的路上，他總是看見他們。

　　他最喜歡去消防隊和露天市場之間的港口區，
因為在那兒可以遇見各式各樣的人，例如歐洲許多
國家的流浪漢、麵粉廠和造船廠的工人、水手及潛
水學校的學生。

　　放映「恐怖的魔爪」這部影片的電影院，座落
在廣場上，由六個大放映廳組成。廣場上有一座雕

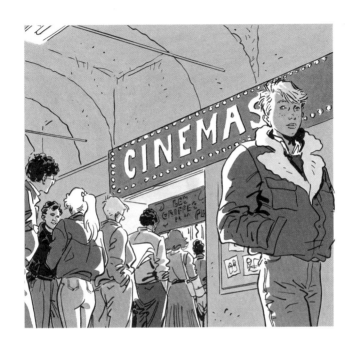

像，各國的遊客幾乎都會來這兒拍照。

　　弗雷德走進大門，看見一群觀眾耐心地在售票窗口前排隊買票。

　　他接著走進一條昏暗的巷子裡，散場時觀眾會從這條巷子湧出。到時候，他只要潛入電影院的出口，就可以輕易混進去了。

　　這條巷子又寬又長，一罐滅火器放在垃圾桶旁

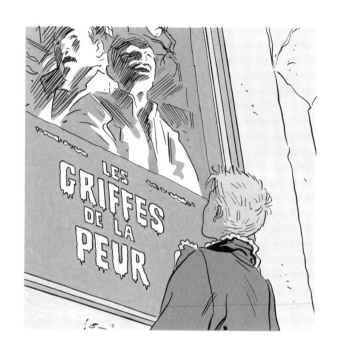

邊，牆壁上有一些已經脫落了一大半的舊海報。他
準備混進大廳，順便確定是哪個廳在放映「恐怖的
魔爪」。

　　就在這時候，他看見了她。

　　「克里斯多夫14呼叫馬熱朗239，聽見了
嗎？」

「馬熱朗239回答，聽得很清楚。」

「有新的情況嗎？」

第一輛警車裡的馬可探長，已經在城裡轉了六圈。

「火車站附近沒有情況，道路上也沒有情況，長官。」

「你在什麼位置？」

「我在昂格雷公園，沒有發現可疑情況，你那裡呢？」

「也沒有情況。」馬可無奈地回答。

他去過火災現場，有一些發現，但還沒有任何結論。附近鄰居說，被火燒掉的小屋裡沒有住什麼人。但那天晚上他們看見一樓有燈光。

事實上，當時確實發生過重要的事情，於是他對附近的居民做了些例行的詢問，其中還有人提供了重要情報。

「那棟房屋是誰的我不太清楚，不過從前它是橄欖油批發商威廉·弗格森的產業。他死了至少五年了。」

馬可探長從中央資料館值班室，獲得了一些資料，同時得到意外的收穫：威廉‧弗格森有一個女兒，當了歌星。

她的藝名叫塔馬拉！

馬科探長開始興奮地在城裡尋找塔馬拉，這不僅是為了保護她免遭暗殺，最重要的，是想了解她與這場火災是否有關。因為，塔馬拉恰好在這天夜裡，她父親的房子焚燒前不久，來到這棟房子附近的林蔭大道，這絕非是一件偶然的事。

馬可就是這樣一個人，由於他的職業關係，也由於個性使然，所以他不相信偶然。因此，他開始積極搜尋塔馬拉。此刻，他的警車正朝廣場開去，廣場中央有雕像，四周有長長的拱廊。拱廊下面有一百多家商店、一座有藍色牆壁的教堂和一家電影院。

「是馬熱朗239嗎？」

「是的，長官。」第二輛警車回答。

「向維爾弗什方向行駛，仔細察看沿峭壁公路

的停車場，從英國醫院那兒拐彎，回到旅行車附近。一位高知名度的歌星，總不至於就這樣消失了吧！」

馬可探長指揮另一輛車的搜查方向，而他的警車則繞著廣場轉了一圈，然後向港口方向開去，這時他注意到霓虹燈上電影院的大看板，其中一部片子引起他的注意：「恐怖的魔爪」。

如果這個周末他有空的話，也許會去看這部電影，探長很喜歡看恐怖片。

弗雷德看見那個年輕女人後，未加思索的便向她走去。那女人站在黑暗之中，半藏在一根柱子後面，動也不動。他覺得這女人應該不是一個普通的觀眾，因為她稍作逗留，抽一支菸之後，才走出電影院。

弗雷德看了她一會兒，慢慢向她走近。這時，她把食指放在唇上，彷彿是個暗號，他也做了一個同樣的手勢。現在散場的觀眾都走光了，只剩他們面對面地站著，從大廳裡傳來場間休息播放的廣告

聲。

　　這位年輕女人身材相當高大，她穿著一件寬鬆的黑大衣，有褐色的頭髮，蒼白的臉色。

　　「你別對任何人說你看見我了，什麼也別說，我求你。」

　　這是頭一次有人求他。

　　「當然可以，那你也什麼都別說，好嗎？」

　　「一言為定！」

　　「那麼……妳需要什麼幫助嗎？」

　　因為，他感覺這個陌生的女人極度慌亂。

　　「沒有人能幫助我。」她苦笑說。如果弗雷德年紀小點，恐怕早就走了，因為他突然想起母親的囑咐：「絕對不可以和陌生人講話」。但在此時，這個囑咐沒什麼用，今天晚上，他就是要反其道而行。

　　「你真的想幫我嗎？」

　　「真的啊！」

　　「要冒險的。」

　　「沒關係！」

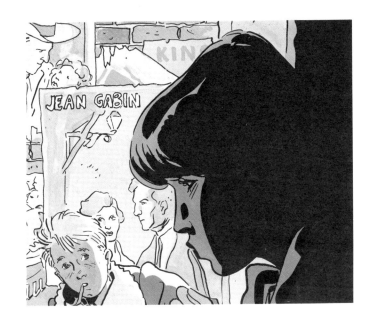

　　他自己也不知道哪兒來的勇氣。

　　弗雷德已經跟在她後面，當她走到光線下面時，他看清了她的臉孔，以及深沉的目光。

　　弗雷德覺得她不太眞實，但是他喜歡這種感覺，因爲他也屬於那種不太喜歡現實的孩子。

　　他覺得以前見過她。

　　「走快點。」年輕女人說。

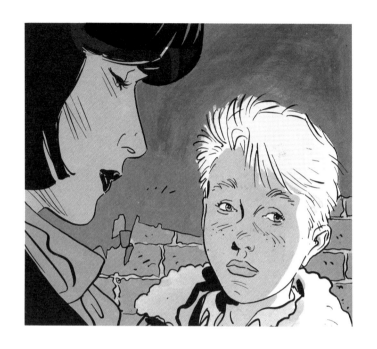

「好！」弗雷德回答。

她拉住他的手，走得很快，穿過一條又一條的街。沿途，陌生女人好幾次轉身看後面，弗雷德也跟著轉過頭去看。他身後的廣場靜悄悄的，一個人也沒有。他的心怦怦地跳，不過；此刻的他，一點也不想他的父母親、他的生活，以及他的孤獨。

他們一直朝港口走去。

廣場的拱廊下面佇立著一個人，穿著長風衣，戴一頂毛皮帽，就像電影裡偵探或強盜戴的那種帽子。

是男人還是女人？穿風衣的人沒有跟塔馬拉走進電影院，他只是耐心地在門外等候。那人在角落裡守著，這個角度既可以監視大門，也可以監視旁邊的出口。當他看見塔馬拉和一個孩子從電影院出來時，幾乎驚訝得叫出聲來！這是事先沒有想到的。

他跟在他們後面，向通往港口的街道走去。

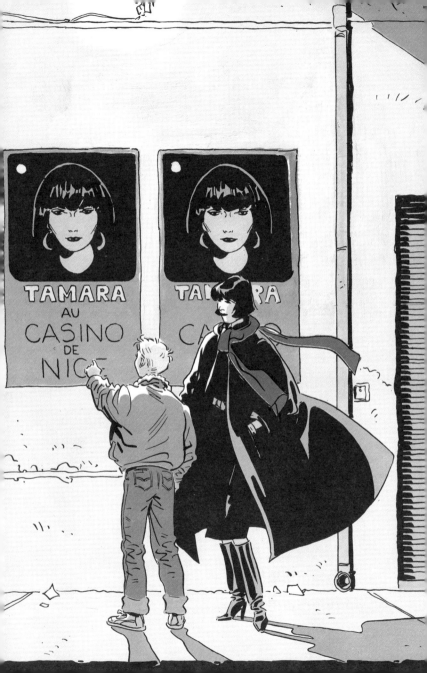

3

城市屬於我們

　　塔馬拉和弗雷德一路上沒有什麼交談。她沿著牆走，一副心事重重的樣子。每走一步，她的黑色大衣便飄了起來。並且從身上散發出一股嗆人的煙味。

　　這麼深的夜裡，一個行人也沒有。但在後面不遠處，不時有一個人影匆匆走到一輛汽車旁，或者走進一個大門走廊下。

　　「這座城市屬於我們，可惜我卻不能好好地享受它……」弗雷德自言自語。

　　他不敢打斷這個陌生女人的思路，但他多麼想知道一些答案，剛要鼓起勇氣提問題時，弗雷德就看見牆上貼著三張塔馬拉演唱會的海報，在海報上，印著她的肖像。

　　「是您吧？」

　　「是的，是我。」塔馬拉走得太快了，氣喘吁吁地回答。

　　「好像在那裡見過您……我想一定是在電視裡。」

　　「我唱的歌很抒情，像你這種年紀的孩子很少愛聽的……」

　　「不！我喜歡您一邊彈琴一邊演唱，坐在鋼琴旁演唱的是您吧！」他說。然後又確認一次：

　　「真的是您？」

　　「不錯，是我。」

　　他們走上濱海大道，塔馬拉又轉身向後面看了一、兩次。

　　「你彈鋼琴嗎？」塔馬拉問。

　　「我很想，您教我好嗎？」

塔馬拉把頭仰向天，發出清脆的笑聲。

「也許吧！有一天⋯⋯」

「我不明白，您為什麼會有危險？」弗雷德突然問她。

她又轉身看了看，才回答他的問題：

「我為什麼不能有危險？」

「我原來想，像您這樣的人應該會受到保護才對。」

「是有人保護。不過，還是不夠！」

天空開始飄起濛濛細雨，不一會兒，衣服就被雨水滲透。

「也許你不會相信，但是確實有人要殺我。」塔馬拉說。

「誰要殺您？」

「我要是知道就好了⋯⋯」

「那麼，您怎麼知道有人要殺您？」

她講了電報的事。

「他們為什麼要害您？」

「我不知道。」

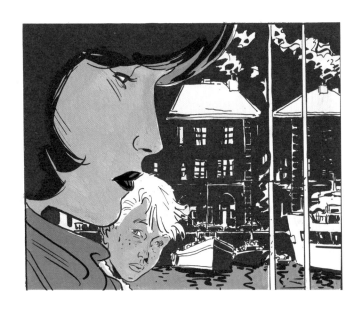

「那麼和電影一樣，偵探片就是這樣演的！」

「一點也不錯，你喜歡看偵探片嗎？」

「是的，但是別太長，解釋別太多。」

「我總覺得你不相信我。」她說。

「不，不，我相信您。但這並不妨礙您去看電影啊！」

「啊！不。事實上，我沒有看過那部電影。」

他目不轉睛地看著她，於是，她決定不再對這

孩子說謊話。

「這是個很長的故事。」她開始說。

「講給我聽吧！」他們沒有停下來，一直走到最後幾幢大樓前的空地上。

「當然可以，不過，我先問你，你對尼斯熟不熟？」

「我是在尼斯出生的。」

「我也是在尼斯出生的。但是，我出生後就離開了……哪兒才有一塊安靜的地方？」

「那兒！」

他用下巴指了指燈塔。

塔馬拉又往後看了一次，才和他一起走向通往燈塔的階梯。

「眞的有人跟蹤我們嗎？」弗雷德問道。

「很可能。」

「那才好呢！」

他很難解釋他爲什麼這樣講。也許今天晚上，他才感覺到自己的存在，沒有家庭的限制。

「我一想到媽媽以爲我已經睡了，就覺得很好

笑。但也許今天晚上她一次也沒想到我。」弗雷德
想著。

　　在他們沿著燈塔階梯外面的浮橋走時，藏在兩
輛汽車之間的人站起來繼續跟蹤，塔馬拉並沒發
現。

　　而那個人的右手緊緊握住風衣口袋裡的手槍。

　　「原則上，我每天都在旅行車裡過夜。不過，
今天比較特別。我過世的父親在尼斯留下一棟很小
的房子，就在山腳下……」她手指著一個黑漆漆的

地方，那是一座小山，山下有一條巡邏道。

　　弗雷德著迷的聽她講，他萬萬沒有想到會碰見她，尤其是在這種情況之下。

　　塔馬拉繼續說：「很久沒回尼斯了，我想趁機去看看那房子……」

　　「是去憑弔吧？」

　　塔馬拉吃了一驚，她萬萬想不到這個孩子會有這樣的想法。

　　「從某種意義上來講，是的。」

　　她感傷地說。

　　他們倆人在燈塔下坐著。雨停了，弗雷德看著

大海，天邊黑鴉鴉的，塔馬拉注視著他們剛才走來來的那條石頭路，可以看得出來，塔馬拉仍然很擔心。

「您為什麼不在那房子裡過夜呢？」

「我原先打算在那兒過夜的。當時我在樓上的小房間裡，忽然聽見樓下咯咯作響。因為房子沒有人住，剛開始，我還以為是木板的聲音，夜裡，常會發出這種聲音。」

「我知道。」弗雷德說。

「不過，這不是正常的聲音。過了一會兒，又響起來，聲音越來越響、越來越近。於是我趕緊穿上衣服，打開房門。嚇死人了！樓梯上黑煙滾滾，我看見欄杆下面燃燒著熊熊的火焰，一時之間，我不知道該怎麼辦？於是趕緊用毛巾掩住口鼻，等到我跑下樓去的時候，四周都燒起來了，我是打破玻璃才逃出來的……」

弗雷德這才明白為什麼她的大衣老是散發出一股煙味。

「是您亂扔菸頭才釀成的火災嗎？」

塔馬拉搖搖頭突然間不說話，彷彿那份怵目驚心的情景又浮現在她眼前。

「那麼，是兇手幹的？是恐嚇您的兇手？」

「是的。」

塔馬拉喉嚨發緊，喃喃地說。

「然後，您就去電影院了？」

他覺得這主意很特別，可以說是非常棒。

「不是直接去的。起先，我在巡邏道上頭也不回的跑了起來。我的回憶、我的父親，以及所有的一切都和房子一起燒掉了。那時，我只想逃得遠遠的。我本來可以跑回到旅行車裡的。但是，我卻順著那條路跑到盡頭，登上了台階，來到一條大街上……」

「您看見其他人沒有？」

「一個人都沒看見。不過，我有一個奇怪的感覺……我總覺得有人在跟蹤……當我來到大街時，我的感覺得到了證實。真的，有一輛汽車跟蹤我，這輛汽車的車燈全部沒開。於是我拔腿就跑，也湊

巧有一輛剛載完客人的計程車，停在大樓的門口正
要開走，於是我趕緊跳進計程車，請他把我送到城
裡。我在廣場前停下來，那兒燈火通明，我才放下
心……」

　　想不到像塔馬拉這樣的歌手，也會像一般人一
樣害怕、遭受災難，在兇手面前嚇得發抖。

　　「您上了計程車後，那輛汽車還在跟蹤嗎？」
　　「過了一會兒，那輛汽車就不見了。你將來是
不是想當偵探？」
　　弗雷德一本正經地說：「將來很難說。但是，
現在我想當偵探！」
　　塔馬拉綻開了笑容，弗雷德突然覺得她年輕了
許多。
　　「您知道，兇手並不會放過您……」
　　弗雷德對這個地方瞭若指掌。他知道有很多條
路和計程車走的那條路平行，同樣都是通向廣場。
所以，兇手也許會走其中一條路，趕在計程車之前
到廣場。塔馬拉果然證實他的推測。

她說：「不錯，當我抵達廣場時，廣場上一個人也沒有。但我看見雕像的另一邊停著一輛車，駕駛座上有人。黑暗中，我看不清他的臉孔，只能看見一個點燃的菸頭……」

「那您當時怎麼辦？」

「我本來想回到旅行車上馬上將車開走，但後來改變主意了。」

「爲什麼？」

「自從我兩個朋友被殺害以後，法國的所有歌星，無論走到哪裡，都會受到警察的暗中保護。但今天晚上，我不想讓這些警察在我身邊礙手礙腳，我沒有告訴他們我遭到恐嚇的事。我想一個人處理這件事……」

「爲了找到兇手嗎？」

「是的。」

「然而現在卻是他找到您了。」

塔馬拉看著燈塔旋轉的黃色光柱不時地劃破夜空，教堂塔頂上的大鐘指著一點十分。在城裡的某

43

個地方，有一個藏匿在陰暗處的陌生人，正伺機而
動。

「你還沒有告訴我你的名字……」

「弗雷德。」

「弗雷德，名字很好聽，你知道嗎？這是我一
首歌的曲名。」

「眞抱歉！您的歌曲，我知道得很少……」
弗雷德鼓起勇氣說。

「是很少，還是完全不知道？」

「完全不知道。很糟吧？」

「不，你沒有對我說實話才糟呢！」

「剛剛說到您又去了電影院……」

「我看見有些人在排隊，我也去排，才覺得有
一些安全感。你明白這一點嗎？」

「我明白！排隊的人認出您沒有？」

「有些人認出來了。爲什麼這麼問？」

「您沒有向他們求援嗎？」

「沒有。你知道嗎？如果我把對你講過的事情
告訴他們，他們一定不會相信我的。」

「爲什麼？」

「太難了，也許因爲他們是大人，過些時候你就會明白的。」

「這話是什麼意思？」

她直盯著他的眼睛，兩人靠得很近。

「弗雷德，小孩子會相信故事，但當他們長大成人時，可能就不相信一些事了，但這並不意味長大就會變得更聰明。」

這時，他想到父親與母親，父親對他說的話都懷疑。塔馬拉說得對！大人並不是什麼事都能理解的⋯⋯。

「我們現在要做什麼？」他問。

「隨你便，你不睏嗎？」

他說不睏。

在他們待的浮橋下面，海水輕輕地拍打著快艇和小船，起風了。

「你還沒有告訴我，這麼晚了，你在外面幹什麼？」

「我想去看『恐怖的魔爪』！」

「那麼是我耽誤你看電影了……」

「我以後再去看好了。」

「你母親知道你在外面嗎？」

他只好向她解釋一切。

「唉！我們的處境相同，都是生活在社會邊緣的人。」

「這很好啊！不管怎麼說，在電影情節裡，他們總是最受同情的人……」

弗雷德又拉著塔馬拉的手。

「你害怕嗎？」

「不。」

「你想回家嗎？」

「噢，不！」弗雷德很快地說。

「那麼，要是你願意的話，咱們就一起等天亮吧！」

「好啊！」

現在，在他們之間，產生了一些溫暖、牢固的

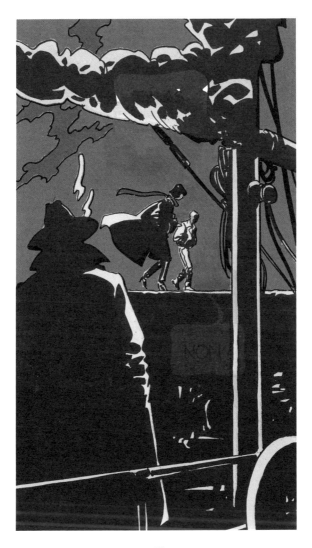

友情。塔馬拉對弗雷德說，有他在身旁，她覺得安全多了。

當他們來到階梯時，她說：

「巡邏的警察要找的是一個單身女性，帶著孩子的女人不太會引起他們的注意。」

「您這樣覺得嗎？」

「你問得有道理，當然這不一定對，你要跟我去哪裡？」她微笑著說。

「想去哪兒就去哪兒，城市是屬於我們的！」弗雷德說。

這個季節，在港口停泊的船隻大部份時間都閒著。因此，那個可疑的人影沒有遇到任何阻礙，就登上一艘帆船。

人影進了休息室後，就站在那兒，他站著的地方剛好是燈塔下面，塔馬拉和弗雷德完全在他的視線之中，絲毫沒有想到他近在咫尺。塔馬拉也曾往那個方向看了幾次，但除了一排排的船隻外，沒有

看到什麼。

　　那個人影等到塔馬拉和弗雷德走到大道時，才走出帆船的休息室，繼續跟蹤。

　　那孩子使他為難，因為他的目標是塔馬拉，而那個男孩可說是個障礙，他應該設法避開，不過還沒有想到好對策，但總會有辦法的，還有整整一夜的時間呢！

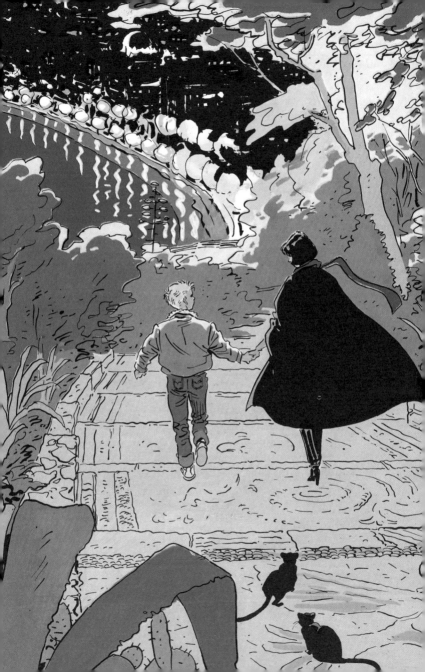

4

腹背受敵

塔馬拉剛出道時，曾擔任一位老歌手的鋼琴伴奏，她也因此而踏上法國歌壇。

「我唯一的財富是音樂。」

她開始講述她的故事。

他們倆人從濱海大道返回城裡，但是為了避開有可能被跟蹤的地方，弗雷德向塔馬拉提議走山路，那條山路可以俯瞰大海、廢墟、瀑布和小樹林。這個地方通常在晚上七時之後，就禁止入內，但還是可以輕而易舉的翻越矮牆。

塔馬拉先幫助他翻牆，然後他再伸手拉她。

「你帶我走這條路，真是奇怪！」她的聲音有點激動地說。

他們在黑暗中的公園走著，這裡有一股混雜著胡椒、雨水、濕草的氣味，有時候還有上百隻貓的叫聲，貓在這裡日復一日，已將此地當成自己的窩了。

她的情緒突然變得高昂起來：「你知道嗎？我年輕的時候曾和我的情人來過這座城堡。」

「您當時和您的情人靠音樂謀生嗎？」

「可以算是吧！我們從一個酒吧唱到另一個酒吧，從拉博勒、南特、拉羅謝爾，一直到南方的比亞里茨、聖讓德呂茲。」

弗雷德繼續聽她訴說往事，後來，她的情人在克諾克勒佐特演出時死了。於是，塔馬拉不得不從頭開始……。

他們倆就這樣走了好一會兒，直到弗雷德突然問道：

「您聽見了嗎？」

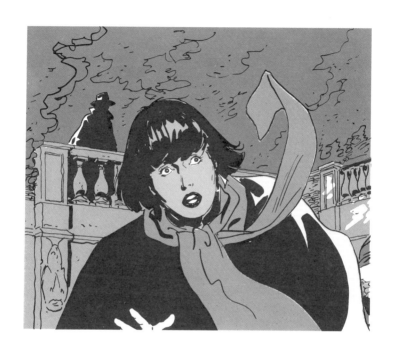

「沒有。聽見什麼？」

「我不知道，我以爲是……」

塔馬拉把弗雷德的手握得更緊了，他們朝公園的出口跑去，跨越一個矮柵欄。

「走這條山路也許不是一個好主意。」他說。

他們一直跑到一塊空地，才停下來喘口氣。

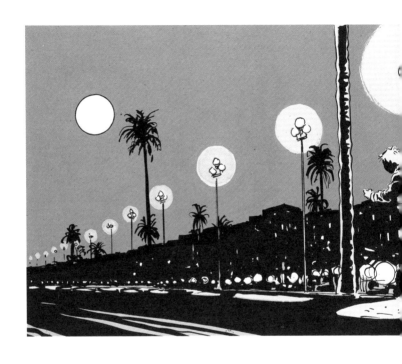

　　弗雷德沒有說錯，穿風衣的人影跟著他們越過
矮牆。有一次，他試著向塔馬拉瞄準，但剛好在這
時候，他們在樹下跑了起來。當他們再次在他的射
程之內時，已經太晚了，因為他們已經走到亮處。

　　「這真是難以置信！」探長不停地發脾氣。

　　「我們問遍了所有的飯店，找來劇場的人員，也叫醒了她在巴黎的經紀人，詢問過她的祕書，這些力氣都白費了！」

　　「您已經說過了，長官。」他旁邊的警察一邊抽他的煙斗，一邊嘆氣說。

　　「我知道我說過，但是在天亮之前我還是要不

停地說。」

馬可探長是屬於用嘮叨來發洩情緒的人。

身旁的警察說：「從邏輯上講，她只有一條出路：躲到尼斯或郊區的朋友家裡去。由於她是本地人，這也沒有什麼好奇怪的。」

「還有另一條出路：兇手藏在附近，已經把她幹掉了……」

「一般來說，兇手會先發出警告。嗯！前兩次就是這樣的。」

「誰對你說她沒有受到警告？她可能沒有通知我們，打算自己去對付兇手？」

對此，他沒有回答。

「停車！」

「哪兒？長官。」

「那兒！」

開車的警察放慢了速度。

「您看見什麼了嗎？」

「你眼睛瞎了啊！還是怎麼搞的？那邊，有個女人！」

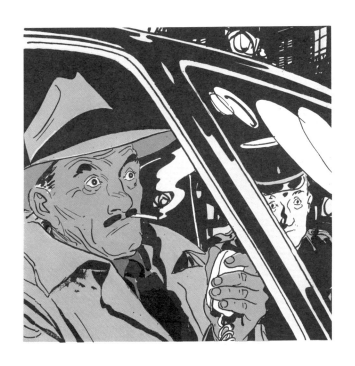

　　司機把車子停了下來，他們一起下了車，沒有
關車門。在他們前面一百公尺左右，有一個女人的
影子背著他們。她站在昂格勒空地的燈光下一動也
不動。

　　「快！」

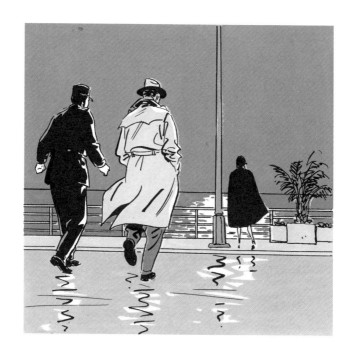

　　他們穿著膠底的鞋，輕輕地繞過水塘，走起路
來一點聲音也沒有。

　　「這位太太！」

　　那女人仍然沒有動，彷彿忘情地凝視著懸掛在
灰色卵石海灘上方的天空。

「太太！」

陌生女人這才轉過身來。這女人年紀很大，至少有八十歲。她的臉上佈滿皺紋，讓人想起水果盤裡過期的蘋果。

「我不認識你們，先生。」

她用帶著俄國口音的深沉嗓音說道。

「很抱歉！太太，我們認錯人了。」

「跟我說話的人總是說認錯人了。」她轉身離開，臨走前還加了這句話，顯然很失望，又把目光投向遠處的天邊。

「我們走吧！」馬可命令道。他們帶著受人嘲笑的心情回到車裡。

塔馬拉和弗雷德看見警車，便向海灘走去。他們心裡明白，所以什麼話都沒有說，站在階梯上一動也不動，看著兩個警察下了汽車。然後，塔馬拉和弗雷德藏在一個洞穴裡。

他們在藏身的地方，可以聽見探長向那個女人打招呼，後來又向她道歉。

「我們僥倖躲過了。」弗雷德喃喃地說。

塔馬拉沒有回答他，只是不斷的用手摸他的頭髮。然後聽見車門「砰」地關上，接著是發動引擎的聲音，然後一片沉寂。

「我們只好等到天亮了。」塔馬拉說。

「我們要做些什麼呢？」他們腹背受敵，一邊是警察，另一邊是殺害歌星的兇手。

「你喜歡貓嗎？」

「喜歡！」弗雷德立即答道，不過他又好奇地說：「為什麼這樣問？」

「我養了一隻漂亮的貓，在旅行車裡。我認為

最好還是回到旅行車裡去。」

「那就走吧！」弗雷德說。

一個穿風衣的人影站在母獅雕像旁邊，正悠閒的抽著香菸。他什麼都看在眼裡：警車、警察、詢問婦女。等到警車開走後，他才穿過空地的雙線車道。

塔馬拉和弗雷德沿著海灘，在卵石上艱難地走著，穿風衣的人只要跟著他們就行了。

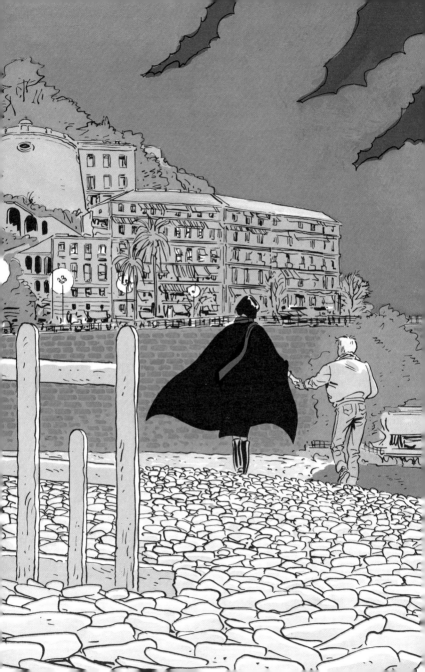

5

陷　　阱

「這就是所謂的熬夜嗎？」

塔馬拉轉身看弗雷德，他強忍著哈欠。

「是的，是這樣。」她說。

他們在海灘的卵石上已經走了四十五分鐘。弗雷德睏了，她自己也覺得越來越疲倦。

首先是演唱會，整整兩個小時中，像每次一樣的唱呀唱呀，把她的心都奉獻給觀眾。接著是她在房子裡經歷了火災。現在，她不得不用剩下的一點精力等待黎明的到來，還好有一個幾小時前才認識

的男孩陪著她。

　　已經有很多年，她沒有和一個孩子在一起這麼久的時間；這次，和這孩子在一起，使她有一種歡欣鼓舞的奇怪感覺。而和成年人在一起時，她常常不知道該說些什麼才好，他們粗俗的反應、偏見和主觀，不是使她覺得心煩，就是使她感到沮喪；但是和弗雷德在一起，她立即就能適應，說話也很自然。

　　現在，因為一種特殊的情況，使她把這孩子捲進這場荒謬、危險的冒險中，她有一種罪惡感。

　　於是塔馬拉對弗雷德說：「如果我們能脫險，我要為你、為我們寫一首歌。」

　　「你睏了吧？」她說道。

　　他們離旅行車還很遠呢！

　　「我渴了，您不渴嗎？」

　　「也渴啊！」

　　她在演唱中間，曾到後台喝過一瓶礦泉水，從那以後就什麼也沒喝過。她在父親家裡沒有找到任何飲料，甚至連水都沒有，因為太久沒人居住，連

自來水都停了。

「我知道一個地方。」

「我跟你去，小男孩。」

「我的名字叫弗雷德！」

停車場面對著尼斯老城的邊緣，這個街道凌亂的老城是個聲名狼籍的地方。

「您別再轉身了。」弗雷德說。

「可是，這⋯⋯」

「如果真有人跟蹤我們，您轉多少次身也無濟於事⋯⋯」

「我聽你的⋯⋯」

他們從一扇小門出來，經過牆上寫滿詞句和圖畫的台階，來到地下停車場。

他們走到一台自動販賣機前，弗雷德從口袋裡掏出零錢，投進機器裡，塔馬拉點了一杯咖啡，弗雷德點了一杯橘子汽水。

「你知道我們同行怎麼稱呼我嗎？」

「不知道。」

「夜皇后。不過，看樣子，今天的夜國王是你

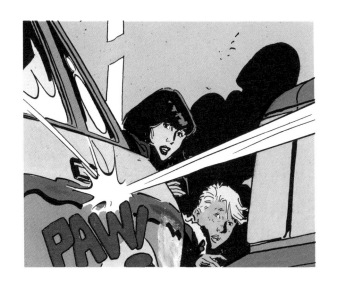

了。」

「這稱呼對我很合適。」

弗雷德眨眨眼睛說。

他們剛剛要離開，一個直覺使他們在兩輛汽車中間停了下來。停車場裡吹過一股寒氣。

然後是一個短促、低沉的聲響：一顆子彈射進離他們幾公尺遠的樑上。

「彎下腰！」

塔馬拉彎下腰，同時也提醒他。

不一會兒，第二顆子彈從他們耳邊呼嘯而過。

「是一支滅音手槍。」

看過很多偵探片的弗雷德說。

「過來！」

塔馬拉緊張的說。

一個看不見的敵人在離他們很近的地方朝他們射擊。弗雷德模仿塔馬拉，在兩輛汽車之間匍匐前進，塔馬拉的長大衣在地上拖著。

在他們面前，有一個安全梯。

這次，第三顆子彈射中一輛汽車的擋泥板。接著，第四顆子彈射中離弗雷德僅僅幾公分處的一個輪胎上。

「怎麼樣？要不要緊？」

「啊！沒什麼。」

塔馬拉站起來，抓住弗雷德的手，一起向階梯衝去。他們身後有腳步聲，但兩人都沒有轉身。

當穿風衣的人影也跟著他們從地下停車場出來時，小巷裡已經看不見人影了。真倒霉！原來想等塔馬拉單獨一個人時再開槍。但是，夜已深了，他

覺得已經浪費太多時間了。

他想出一個主意，很快地竄進小巷。

塔馬拉和弗雷德跑得上氣不接下氣。他們冒著生命危險，從公園跑到停車場，但他們卻好像可以從中獲得很大的樂趣似的。因為他們都沒有經歷過這樣的事，這天夜裡，他們卻進入另一個完全陌生的世界。

總而言之，弗雷德一點也不害怕。他覺得和塔馬拉在一起永遠無所畏懼，和她在一起，他發現了夜的美麗。這個經驗，他永遠不會忘記。

他實在很難想像她會怎麼做，但他一句話也不問。半小時以後，弗雷德筋疲力竭地來到廣場上，廣場的另一邊就是尼斯。這是一大片直通向海邊的空地。

僅有不到五輛的汽車散亂地停在那兒，所有的汽車都是空著的，即使從遠處看，也沒有一輛像昂格勒空地的那輛警車，道路可說是暢行無阻，沒有可疑的情況。

「太好了。」塔馬拉說。

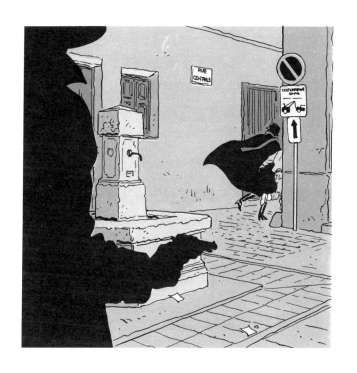

　　在這些汽車中，有一輛比別的汽車大一些的旅行車。

　　塔馬拉把車門拉開，她在匆忙中，下車忘了鎖門，弗雷德跟在她後面，也上了車。

　　「孩子，親愛的孩子！」

塔馬拉叫著她的貓。

貓沒有回應塔馬拉,她有些吃驚,但還來不及想清楚,車門就突然關上了。

「不要動!」

在黑暗的旅行車內,隱隱約約可以看見在輕便床和爐灶之間,站著一個黑影。

「是誰?」

「信使。塔馬拉,信使……」

弗雷德和塔馬拉一樣,看不清說話者的臉孔。但聽這人的口音,像英國人或美國人。塔馬拉彎下腰,想要打開車燈。

「別動,塔馬拉!待在黑暗中更好一些!」

「你要幹什麼?」

「妳不知道?我要殺妳!殺妳!事情再明顯不過了!」

「別找她的麻煩!」弗雷德嚷道。

「閉嘴!」

「你能不能客氣點兒?咱們互不相識!」

塔馬拉沉默了一會兒,然後說:

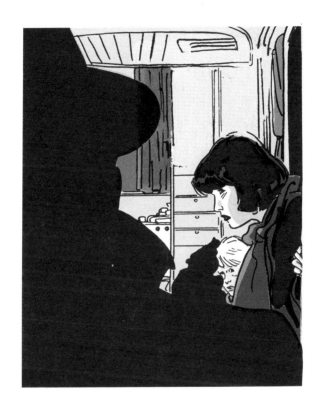

「你把我的貓弄到哪兒去了？」

「牠抓我，我就……」

「你把牠殺了嗎？」塔馬拉好像受了致命傷似地叫道。

「沒有，我只是揍了牠一頓，然後把牠關在駕駛艙裡。」

「只揍了一頓而已嗎？」

「就揍了幾下而已。塔馬拉，我也喜歡貓。牠們比人類強！也比歌星強多了！」

「真是胡扯！」弗雷德叫道。

至於塔馬拉，她默默不語，誰叫她帶著這個孩子回旅行車自投羅網呢？這個人，這個嗓音……讓她想起一些什麼來……啊！不會吧！……

這人對弗雷德說：「你給我安靜點兒！我不會把你怎麼樣的，把車門打開！」

弗雷德不動，他的眼睛漸漸習慣了黑暗，但是仍然只能看見這個人的模糊身影而已。

「喂，聽到沒有？我叫你開門！」

那人好像漸漸失去了耐心，脾氣爆發了出來。

他們從旅行車的邊窗，可以看見一小塊灰暗的天空，月亮遲遲不肯露臉。廣場的四個角落裡，只射進來霓虹燈淡淡的光。

「照他的話做。」塔馬拉喉嚨乾澀地說。

「不！我只想跟妳在一起。」弗雷德很堅定地說。

那人抓住弗雷德的衣領，但這男孩可不是一隻貓，他拼命的掙扎。不過，那人很快就佔了上風。他將弗雷德摔到車門邊，這下，弗雷德頭昏眼花，差點兒暈過去。

「這是你自找的！」那人一邊吹口哨一邊說。

他打開駕駛座的門，貓咪這時醒過來了，發出微弱的叫聲。

「塔馬拉，進駕駛座！快！」

塔馬拉不敢違抗，她感覺槍口正對著脖子，冰冷的長槍隨時會送她去見上帝。

弗雷德被打昏了，都是因為她！她深深地埋怨自己，甚至感到可恥。

「開車！」

這時候，那人把那孩子丟在後座，坐在塔馬拉旁邊的座位上叫道。

「開車！」

「約翰，是你吧！」塔馬拉問。

　　約翰‧埃爾金是她、娜娜及桑德三個人的藝術總監，也是她們的前藝術指導。當她們發現他的一些貪污行為有可能會損害形象時，她們便和他拆夥了。

　　「這一回妳再也逃不出我的手掌心了，塔馬拉。」約翰‧埃爾金嘿嘿的笑著。

　　「我們現在要去哪兒？」

　　「往前開！」

　　塔馬拉的車就要離開廣場了。她看見海濱旁邊幾幢大樓裡發出光亮，但是，沒有人能救得了塔馬拉和弗雷德。

　　約翰說：「妳運氣好，躲過了火災。可是，這一次……」

　　不等塔馬拉再提問題，埃爾金便接著說：

　　「我現在住在倫敦。但是，我一刻也沒有忘記當年的事情……」

　　為什麼沒有忘記？這和他的個性有關。

　　塔馬拉推測，自從貪污事件被揭發，他身敗名裂後，便來到法國，殺了娜娜；接著又幹掉桑德，

每次殺人，他都毫不在意，而且還得意洋洋地逍遙
法外。

　　真是一個瘋子，危險的瘋子！

　　塔馬拉的貓從駕駛艙跑到後面，藏在弗雷德身
邊，弗雷德漸漸甦醒過來。

　　「隨便你怎麼處置我，但是把這孩子放了。你
應該知道，他和這件事毫不相干……」

　　「也許吧！但是他看見我了。他雖然不知道我
是什麼人，但是他認得我的臉孔……」

　　「克里斯多夫14呼叫馬熱朗239，聽見我的呼
叫嗎？」

　　「馬熱朗239呼叫克里斯多夫14。我聽見
了！」聲音懶洋洋的。

　　第二輛警車裡的警察，由於整夜巡邏毫無收穫
而懈怠下來，他把車停下來，想打個盹兒。馬可探
長的呼叫猛然把他們驚醒了！

　　「旅行車那邊有情況嗎？」

　　「報告，沒有情況，長官……因爲我們不在那

個地段……」

「你們應該在那兒的！笨蛋！趕快去廣場，我馬上和你們會合！」

過了一會兒，兩輛警車行駛到廣場邊緣，發現旅行車不見了。

「到費拉角去，快！」

馬可命令他的助手時，還抓緊時間點燃他的煙斗說：「這次一定會找到她的！」

從種種跡象來看，旅行車是朝費拉角方向開走的。

在旅行車裡，弗雷德這會兒完全清醒了，他摸摸那隻紅色的大肥貓。

駕駛艙裡一片可怕而深沉的寂靜，只有約翰・埃爾金不時說一句像唸祈禱文似的話打破寂靜：

「塔馬拉，妳不該害我！不該出賣我，妳應該知道……」

塔馬拉沒有回答他，只是沉著地駕駛旅行車。旅行車已經行駛十分鐘了，對面沒有汽車或是摩托

車駛來。現在是凌晨三點鐘，藍色海岸還在酣睡之中。

塔馬拉睏了，她覺得越來越疲倦，儘管她強忍著，不讓自己睡著，但仍然好幾次鬆懈下來。由於疲憊不堪，她打方向盤時，幾乎使約翰失去平衡。

「妳是故意的吧？」

塔馬拉沒有回答。

「記得費拉角的黑色聖母雕像嗎？」

在費拉角岬頭有一個很可愛的廣場，那兒有一尊巨大的青銅聖母像。

約翰繼續說：「妳以前在那兒舉行過一次演唱會，記得嗎？」

塔馬拉點點頭。

「唔！那兒就是妳見上帝的地方，我把妳綁在方向盤上，然後將旅行車推到大海裡！」

塔馬拉嚇得直打冷顫，弗雷德在後面聽了那人的話之後，下定決心要讓他的陰謀無法實現。

旅行車駛過一座鐵橋，上了往費拉角的公路。弗雷德從半開的車門看見約翰‧埃爾金的側影，他

左手拿著手槍。

弗雷德有了主意，他抓住貓的脖子，貓吃驚地喵喵叫，在牠還沒掙扎之前，弗雷德把那隻貓拋向約翰·埃爾金。

埃爾金嚇了一跳，他才剛剛把貓丟開，塔馬拉又一次猛打方向盤，旅行車偏離了方向，埃爾金的手槍不小心掉了。於是塔馬拉緊急剎車，埃爾金的頭便撞在擋風玻璃上，暈了過去。

這時塔馬拉和弗雷德互相看了一眼，她把旅行車停住。

「謝謝你！小伙子。」塔馬拉喃喃地說。

「應該謝謝牠。」弗雷德指著得意洋洋坐在埃爾金身上的貓，並且對牠們說：

「小傢伙，記住，我的名字叫弗雷德！」

像其他偵探片一樣，警車最後才來。

塔馬拉和弗雷德從橫在公路上的旅行車裡走下來，馬可探長向他們走去。

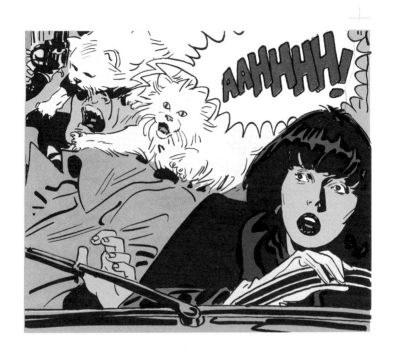

「發生什麼事了？」馬可問。

「您去旅行車裡看看就知道了，您會發現一個人……」塔馬拉說。

「是殺害歌星的兇手！」弗雷德搶著說，馬可困惑地看著他。

這小子卻爆出一句話：「有獎勵嗎？」

　　我親愛的孩子，如果你不馬上給我回電話，那就是你已經睡著了。如果萬一你在夜裡醒了，千萬別著急。因為聖雷莫的會議延長了，我趕不回尼斯，我會在旅館住一夜。明天上午回去。你親愛的媽媽。

　　這就是弗雷德在電話答錄機裡聽見他母親的留言。

　　當他對馬可敘述完整個故事之後，只說了一句他睏了，便要求塔馬拉送他回去。

　　塔馬拉許諾道：「我會寫信給你的。而且，我要為你寫一首歌。你若是喜歡，我就把它當作我的壓軸節目。這樣，你就會知道在我唱歌時，正在想著你。」

　　「只是在您唱歌的時候想我而已嗎？」弗雷德嘟了嘟嘴。

　　塔馬拉笑說：「啊，不！不！我會常常想念你的。」

　　他們交換了地址和電話號碼。

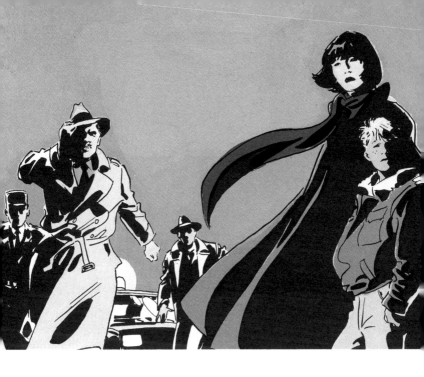

　　離開塔馬拉以前，弗雷德向她要了一張簽名照
片。

　　他換上睡衣，覺得很幸福。

　　這天夜裡，是他第一次，也許是一生中唯一一
次親身經歷這種危險、暴力、瘋狂的事情。尤其是
遇見一個一點也不責備他、不抱怨他、不處罰他的
大人，讓他經歷了第一個像大人一般的夜晚。

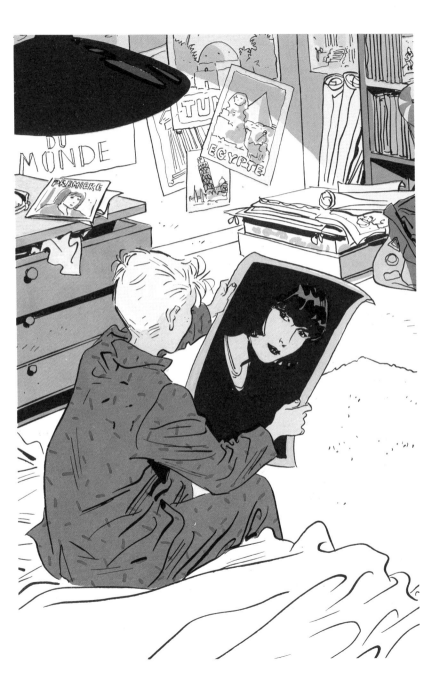

　　這個危險的夜晚並沒有給他留下苦澀的滋味。相反的，在經歷過這場歷險之後，弗雷德覺得自己不一樣了，他更加成熟，而且還覺得自己充滿了非凡的力量。

　　現在，他準備面對現實生活。

　　這時，他想起父親和母親，到現在爲止，他還是很少與他們交談。以前他心裡常想的那句話：

　　「總有一天，我要讓他們看看。」漸漸地消失了，現在出現了另一句話。在今天之前，他從未想過的一句話。

　　他自言自語說：「明天，明天，我要講這個故事給他們聽。」

C04 🐑 往

從太空來的孩子

異時空旅行

蘇珊是科幻小說裡的主角,小說裡的她從事研究機器人的工作。但是,在2010年的一個早晨,小說作家卻會見了這位活生生的書中人物!她正和一個廚師機器人,及一株名叫羅比的植物生活在一起。

究竟發生了什麼事?書中的人物能夠掌握自己的命運嗎?

爵士樂之王

黑白友誼

本世紀初,在新奧爾良,黑孩子萊昂和白孩子諾埃爾是親密的好朋友,他們都迷上那個擺在樂器行櫥窗裡的小號。要是他們得到這個寶貝,便能一起開始爵士樂手的生涯,並且攀登藝術的頂峯!

這兩個孩子的夢想是否會實現?他們之間的友誼經得起即將面臨的考驗嗎?

C06 ⌒ 往

祕密

家中的陌生人

幸虧伊莎有一本日記,可以讓她傾訴十五歲少女的祕密,否則她真會悶死!

一天夜裡,伊莎聽見有聲音從一樓傳來,是誰呢?還有那個叫吉爾的,伊莎看見他在兩棵松樹之間的鋼絲上走著⋯⋯。

一輛摩托車、一段友誼、一間小木屋、一把抽屜的鑰匙,隱藏著多少祕密呢?

C07 🐎

人質

倒楣的格雷克

　　格雷克不甘願地陪母親去為討厭的史帝文表弟買生日禮物。倒楣的是，母親的金融卡卡在自動提款機裡，他們只好走進銀行，卻經歷了一場可怕的搶案。冰冷的槍口對準格雷克的太陽穴，這可不是電視連續劇裡的鏡頭。可憐的格雷克！身不由己地成了故事裡的主角……

C08 📖 🐎

破案的香水

父子情深

　　小皮的爸爸是計程車司機，在小皮眼中，爸爸是一個非常出色的人。小皮沒有媽媽，他經常坐在計程車裡陪著爸爸做生意。
　　有一天，一個女乘客下車之後，小皮和爸爸在後車座上發現了一個小孩！他是棄嬰？還是被綁架的小孩？一場懸疑的追逐戰就這樣展開。

C09 🕴

我不是吸血鬼

是不是吸血鬼？

　　1897 年，德古拉伯爵決心撰寫自己的回憶錄以洗刷冤屈。因為有人寫一本書，指控德古拉家族是十五世紀以來代代相傳的吸血鬼。
　　但是伯爵對大蒜過敏、他的愛人因脖子上被他咬了一下而受傷致死、一個雇員因為他而發了瘋，德古拉伯爵到底是不是吸血鬼？

C10

摩天大廈上的男孩

五十萬美金

少年博伊嚮往孤獨和自由，他十四歲便遠離家鄉墨西哥，來到美國加州，在高樓上洗玻璃窗。他很開心，尤其是在夜裡，他「順手牽羊」的借用豪華轎車，在沙漠中高速行駛。可是這天晚上，博伊在龐帝克跑車裡發現一個裝了大筆鈔票的手提箱，這究竟是他生活中的機遇，還是……？

C11

綁架地球人

跨世紀的相遇

麗拉生活在2420年一座位於火星與木星之間的小行星上，她很寂寞，因爲她的父母不停地巡遊在星際之間，總是把她留給一個名叫卡雷爾的機器人。她想要一個真正的朋友，如果她要卡雷爾坐上太空飛船，爲她尋找一個朋友，結果會如何呢？

C12

詐騙者

世紀大蠢事

約瑟忍受不了只關心利潤的銀行家父親，還有老待在家中，沒什麼嗜好的母親。

約瑟喜愛電腦、音樂、朋友。尤其是他熱心於慈善餐廳的活動。一邊有大筆金錢，一邊缺錢，他只要按下一個電腦鍵就可以把一切安排好，約瑟知道他這麼做，會把事情弄成什麼樣子嗎？